KB060510

NEW
미꽃체 손글씨 노트

NEW 미꽃체 손글씨 노트

손글씨를 **인쇄된 폰트**처럼

미꽃 최현미 지음

시원
북스

NEW 미꽃체 작품

미꽃체 외에도 간단한 그림이나 다이어리 만들기를 취미로 하고 있어요. 하나씩 하나씩 저만의 작품을 완성해가는 과정이 제게는 너무 소중하고, 힐링의 시간이랍니다. 여러분도 미꽃체를 마스터하고, 나만의 필사북과 다이어리를 꾸미면서 작품을 만들어보세요.

...ntaurs)는 상반신은 사람, 하반신은
...한 그리스 신화 속 괴물이다.
...머리와 두 팔, 배와 가슴을 갖고 있어서
...처럼 똑같이 생각하고 말할 수 있다.
...반적인 괴물의 이미지와는 상당히 다르다.
켄타우로스가 태어난 계기는 대략 이렇다.

전쟁의 신 아레스는 인간 여자 크리세(Chryse)와
사이에서 플레기아스(Phlegyas)라는 아들을 낳았다.
플레기아스는 자신의 딸 크로니스(Coronis)를
겁탈하고 죽인 아들로 델포이 사원에 군대를 이끌고
아폴론을 섬기는 델포이 사원에...
쳐들어가서 살인과 약탈을 저지르다 플레기아스는
나라진 벼락에 맞아 죽어버렸다. 남겼는데, 익시온
익시온(Ixion)이라는 이들는 아들을...
되었다. 그는 아버지, 즉 장인 데이오네우스...
디아(Dia)의 아버지,...
"내 딸을 아내로 맞을 때, 나한테 선물을...
해놓고 왜 약속을 지키지 않는...
가지자 화가 나서... 깊게 덮어...
함정을... 장인을 넣어...
제우스는 친족 살해의...
여 그의 죄를 용서해...

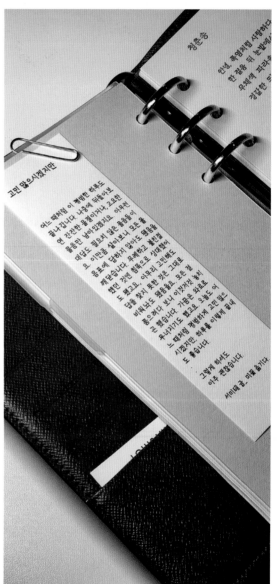

"뭘 잊고 싶은데요?"
앞서 술 취한 사람이 불쌍해진 어린왕자가 물었다.

"부끄러움을 잊기 위해서야."
그를 돕고 싶었던 어린왕자가 물었다.

"뭐가 부끄러운데요?"

"술을 마시는 게 부끄…"

다음 별에는 술 취한 사람이 살고 있었다. 아주 짧은 방문이었지만 어린왕자는 깊은 슬픔에 빠졌다.

"거기서 뭘 하고 계세요?"
어린왕자가 술 취한 사람에게 말했다. 그는 빈 술병과 가득 찬 술병 더미 앞에 조용히 자리하고 있었다.

"술 마시지."
침울한 표정으로 술 취한 사람이 대답했다.

"왜 술을 마셔요?" 어린왕자가 물었다.

"잊기 위해서야."
술 취한 사람이 대답했다.

"잊기 위해서야."
술 취한 사람이 대…

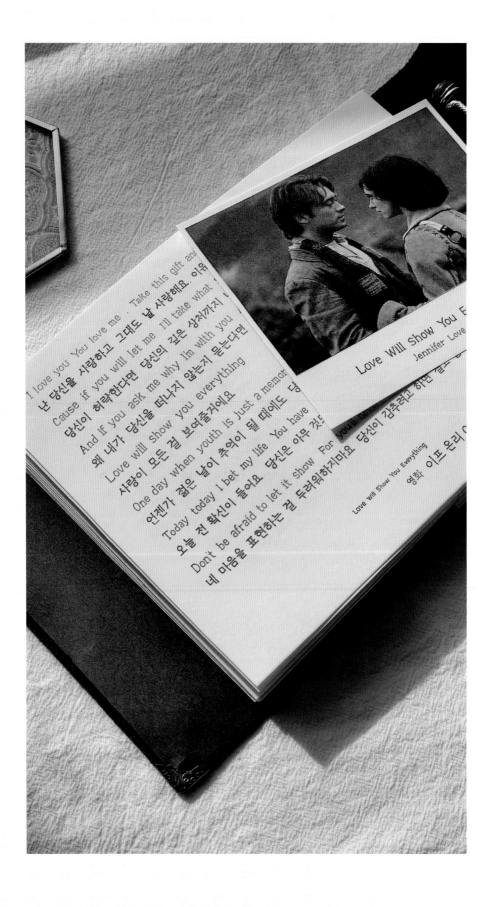

I love you You love me . Take this gift and
난 당신을 사랑하고 그대도 날 사랑해요. 이유
Cause if you will let me I'll take what
당신이 허락한다면 당신의 깊은 상처까지
And if you ask me why Im with you
왜 내가 당신을 떠나지 않는지 묻는다면
Love will show you everything
사랑이 모든 걸 보여줄거에요
One day when youth is just a memor
언젠가 젊은 날이 추억이 될 때에도 당
Today today I bet my life You have
오늘 전 확신이 들어요. 당신은 아무 것
Don't be afraid to let it Show For you
네 마음을 표현하는 걸 두려워하지마요. 당신이 감추려고 하면 얼마

Love Will Show You E
Jennifer Love

Love Will Show You Everything 영화 이프 온리 아

Listen to your heart,
and express the music that you hear.

당신의 심장에 귀를 기울여
첫가에 울리는 음악을 표현해보세요.

MONTBLANC
AGATHA CHRISTIE

아가사 크리스티 작가 에디션

아가사 크리스티 작가 에디션은 1920년대
고전적인 스타일의 펜이었습니다. 불투명지의
캡 주위에는 925 스털링실버로 아르데크가
감겨있어 묘한 긴장감을 느끼게 합니다.
스네이크도 펜의 클립으로도 사용됩니다.
장식적인 아이는 우후하듯 반짝이는 루비로
장식되어 있습니다.

잃어간다는 것은
나씩 성숙해간다는 것이다
지금은 더 이상 잃을 것이 없는데
돌아보면 몇 득 나눔로 남아있다
그리움에 목마르던 봄날저녁
분분히 지면 꽃잎은 얼마나 슬펐던가
혹정으로 타오르던 여름한낮 환상 있은
잎새들은 또 얼마나 아팠던가
그러나 지금은 더이상
잃을 것이 없는데 이지상에
외로운 목숨하나 걸려
누과녀 네 마지막
이미 이별이 아니
또 한번의
우리는
이별

NEW 미꽃체 손글씨 수업을
시작하기 전에

1. 미꽃체는 빠른 시간 안에 예쁜 손글씨와 악필 교정, 두 가지 효과를 모두 거둘 수 있는 글씨입니다. (25쪽 '미꽃체 소개' 참고)

2. 이 책은 2021년 출간한 《미꽃체 손글씨 노트》의 '개정증보판'입니다. 미꽃 쌤의 손끝에서 더 아름답게 다듬어진 미꽃체 글씨를 책 속에 담았습니다. 미꽃체 쓰는 법과 작품 사진들도 새롭게 정리해 수록했습니다.

3. 미꽃 선생님의 강의 영상을 보는 것처럼 미꽃쌤의 목소리가 여러분의 귀에 들릴 수 있도록 본문에는 미꽃쌤의 말투를 그대로 담았습니다.

4. 본문 구성은 미꽃체 기초, 중급, 고급, 응용, 이렇게 총 4개의 클래스로 이루어져 있으며, 각 장에는 미꽃쌤의 글씨 팁과 연습 노트가 실려 있습니다.

5. 이 책은 미꽃쌤의 글씨를 따라 쓰며 연습할 수 있는 워크북입니다. 이 책으로 미꽃체 마스터는 물론 한 권을 모두 완성하면 '나만의 미꽃체 작품'이 탄생합니다.

6. 책 속에 담긴 미꽃체 글씨는 미꽃쌤이 '피그마 마이크론 03'으로 직접 썼습니다. (필기구 추천은 28쪽에서)

7. 유튜브와 인스타그램에 여러분의 미꽃체 작품을 올리고 아래 해시태그를 붙이면 미꽃쌤이 찾아갑니다.
#뉴미꽃체손글씨노트 #NEW미꽃체손글씨노트 #미꽃 #미꽃체

오늘부터 " _____ "의 글씨에
　　　　　　 미꽃체가 새롭게 피어납니다.

저자의 말

개정증보판 출간에 부쳐

안녕하세요. 미꽃입니다.
제가 손글씨를 처음 시작한 건 지금으로부터 8년 전이었
어요. 미꽃체는 2020년부터 만들기 시작해서 미꽃체 온
라인 클래스를 2021년 1월 19일에 처음 열었네요. 그해
6월에는 미꽃체 쓰는 법을 정리한 첫 책《미꽃체 손글씨
노트》를 펴내서 정말 많은 사랑을 받았어요. 제 강의와 책을 통해서 손글씨가
180도 달라진 분들을 보면서 글씨를 쓰는 보람을 느낄 수 있었습니다.
제가 더 열심히 글씨를 쓰게 된 건 모두 미꽃체를 사랑해주신 여러분 덕분이에요.

하루도 빠짐없이 글씨를 쓰다보니 어느 순간 깨닫게 되었어요. 저의 미꽃체도
조금씩 변화하기 시작했다는 사실을요. 아이가 성장을 하듯이, 정원에 뿌린 꽃
의 씨앗이 계절을 보내며 자라나듯이 제 손글씨도 성장을 하고 있었답니다.

미꽃체를 만나신 분들이 글씨가 바뀐 것처럼 글씨는 언제든 성장할 수 있어요.
글씨는 우리가 손으로 쓰기 때문이에요. 디자인 폰트는 바뀌지 않지만 손글씨
는 더 예쁜 글씨로 바뀔 수 있고 그 안에서도 더 성장할 수 있는 세계가 있어요.
미꽃체는 이렇게 지난 시간 동안 더욱 아름답게 성장을 했어요. 제 손끝에서 더욱
정교하게 다듬어졌고 여러분의 사랑을 듬뿍 받아서 더욱 아름답게 자랐습니다.

더욱 정교해진 미꽃체를 여러분께 알려드리고 싶었어요. 그래서 기존 책에 미꽃

체를 새롭게 담아서 《NEW 미꽃체 손글씨 노트》로 펴내게 되었습니다.

《NEW 미꽃체 손글씨 노트》는 미꽃체 손글씨를 100% 모두 바꾼 전면 개정판이에요. 미꽃체 작품 사진도 새롭게 모두 바꾸었고, 미꽃체를 쓰는 방법과 내용설명, 손글씨 따라쓰기 예시를 추가한 증보판이기도 합니다.

이 책을 통해 새로운 미꽃체를 처음 만나신 분들도 계실 테고, 기존 책을 통해 미꽃체를 먼저 만나신 분들께서는 새로운 미꽃체를 만나실 수 있을 거예요. 모두 미꽃체이고 여러분의 손끝에서 쓰인 미꽃체도 모두 미꽃체입니다.

저는 미꽃체로 더 깊고 넓은 글씨의 세계를 만날 수 있었어요. 미꽃체로 만난 여러분과의 인연도 너무 소중합니다. 우리 함께 글씨를 쓰면서 더욱 행복해지고 좋은 글귀도 나누고 기억해야 할 일들도 나누어요. 매일 하는 인사, 누군가에게 전하고 싶은 이야기, 인생의 중요한 순간을 기념하고 축하하고 싶은 마음도 글씨를 통해 나눠보아요.

미꽃은 오늘도 여러분의 사랑 덕분에 더욱 힘이 납니다.
미꽃체도 여러분의 사랑 덕분에 앞으로도 더욱 아름답게 피어날 거예요!

2023년 7월
새로운 미꽃체를 소개하며
미꽃 최현미 씀

초판 프롤로그

손글씨의 한계는 어디까지일까?

좋아하던 시집을 꺼내서 예쁜 글귀를 찾다가 문득 이런 생각이 들었어요.
'책 속에 인쇄된 반듯하고 가지런한 글씨, 내가 직접 손으로 쓰는 건 불가능할까?'

그 궁금증을 시작으로 책 속에 인쇄되어 있는 글씨들을 무작정 따라 쓰기 시작
했어요. 처음엔 말도 못하게 어려웠어요. 워낙 인쇄된 글씨들의 크기가 작았고,
평소에 쓰던 필체가 아니다 보니 따라 쓰면서도 이게 맞는 건지, 내가 잘하고 있
는 건지… 도저히 감이 안 오더라고요.

하지만 반복적으로 글씨를 보고 손으로 따라 쓰다 보니 어느 순간부터 저만의
글씨 틀을 만들 수 있었어요. 그렇게 수없이 반복해서 연습하고 다듬은 결과물
이 바로 저의 손글씨 '미꽃체'입니다. '미꽃'은 '아름다운 꽃'이라는 뜻이에요. 제
필명인 미꽃을 따서 글씨 이름을 지었어요.

물론 손글씨로 컴퓨터처럼 완벽하고 정교하게 쓸 순 없겠지요. 기계가 아닌 사
람이 쓰는 글씨이니까요. 하지만 제가 인쇄된 폰트를 손글씨로 연습하면서 발견
한 몇 가지 글씨 쓰기 팁만으로도, 평소 여러분의 필체는 물론 인쇄된 듯 완벽한
미꽃체를 여러분도 충분히 쓸 수 있어요.

'저는 악필이라서…'
물론 이렇게 이야기하는 분도 많아요. 그런데 악필인 줄 알았다가 실제로 악필
이 아닌 경우가 정말 많은 거 아세요?
제가 이 책에서 알려드리는 몇 가지 포인트를 따라서 여러분도 조금만 글씨 연
습을 하면 깨닫게 될 거예요. '내 손글씨가 이렇게 드라마틱하게 바뀔 수 있다
니!'라고요.

어린 시절 우리는 글씨 쓰는 방법은 배웠지만, 글씨를 예쁘게 잘 쓰는 방법은 배
우지 못했어요.
이제 저만 믿고 따라오세요. 기초부터 차근차근 시작하면 여러분도 모르는 사이
에 손글씨가 예쁜 '명필'이 되어 있을 거예요.

지금부터 예쁜 손글씨 미꽃체 쓰기, 시작해볼게요!

2021년 6월
설레는 마음을 담아서
미꽃 최현미 씀

차례

인쇄된 폰트처럼 예쁜 손글씨
– 미꽃체 소개

인쇄된 폰트처럼 반듯반듯한 미꽃체. 다들 미꽃체를 처음 보면 인쇄한 글씨 아니냐고 물어보세요. 제가 직접 손으로 쓴 글씨라고 말씀드리면, 어쩜 이렇게 글씨를 잘 쓰느냐고, 자신은 절대 이렇게 예쁘게 못 쓸 거라고 하세요.

미꽃체를 보면 왠지 따라 쓰기가 불가능할 것처럼 보이지만, 몇 가지 특징만 잘 파악하면 누구나 쉽게 미꽃체를 따라 쓸 수 있어요.

자로 잰 듯 모음이 반듯반듯한 미꽃체

미꽃체는 가로세로 모음을 일자로 반~듯하게 쓰는 글씨예요. 미꽃체뿐만 아니라 어떤 글씨체도 모음을 반~듯하게 쓰면 한눈에 딱 들어와서 읽기가 훨씬 쉬워요.

사람들은 정갈하고 반듯한 글씨를 보면 "가독성이 높다" "가독성이 좋다"라고 말해요. '가독성'이란, 글자가 얼마나 쉽게 읽히는지를 나타내는 표현이에요.
반대로 뭐라고 쓴 건지 도통 읽기 어려운 글씨도 있지요? 그때는 "가독성이 낮다" "가독성이 안 좋다" 이렇게 말해요.

미꽃체는 가로세로 모음이 자로 잰 듯 바듯해서 누구나 읽기 쉬운 글씨예요. 그래서 미꽃체를 처음 배울 때는 반듯한 모음을 쓰기 위해서 자모 '一(으)'와 'ㅣ(이)' 두 가지 선 긋기 연습부터 시작한답니다.

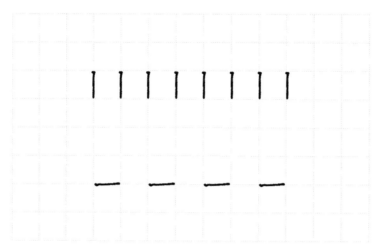

가로 모음과 세로 모음 선 긋기 연습

미꽃체만의 **특별한 동그라미 그리기**

가로세로 모음이 반듯한 미꽃체의 또 다른 특징은 동그라미 'ㅇ(이응)'의 모양이에요. 책 속에 인쇄된 여러 글씨를 한참 들여다보다가 특별한 이응 모양을 발견하고 '유레카! 바로 이거야!'를 외쳤답니다.

미꽃체의 이응은 대부분이 쓰는 일반적인 동그라미 모양이 아니에요. 동그라미 머리 부분에 '꼭지'처럼 작은 획이 들어간답니다.

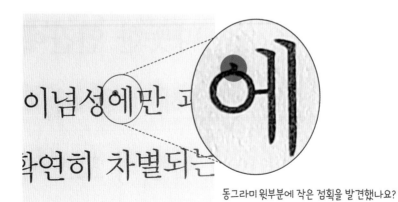

동그라미 윗부분에 작은 점획을 발견했나요?

미꽃체의 이응은 이 짧은 점획이 포인트입니다. 미꽃체 이응에서는 동그라미가 찌그러지지 않고 둥글고 크기도 일정해야 한다는 점, 꼭 기억하세요.

초성과 받침은 일정한 크기로, 가로세로 모음은 일자로 반듯하게

완벽한 폰트를 자세히 한번 본 적 있나요?
초성과 받침의 크기와 위치가 일정하고 세로 모음과 가로 모음의 길이 또한 일정해요. 이렇게 일정한 위치와 크기로 글자를 완성하면 누가 봐도 깜짝 놀라는 '넘사벽' 손글씨가 완성됩니다.

미꽃체는 글씨의 균형이 보기 좋게 잡혀 있는 글씨체예요. 그러다보니 손으로 직접 쓰는 일상 필체보다 훨씬 정교하고 폰트처럼 보일 겁니다.
각 글자별 위치와 크기를 맞추는 작업이다보니 기초 과정을 충분히 연습할수록 만족스러운 결과를 얻게 될 거예요!

"기초를 꾸준히 연습할수록 완벽한 미꽃체가 완성된다!"

꼭 기억하면서 저와 함께 미꽃체 쓰기 시작해보자구요!
할 수 있습니다! ^^

미꽃의 필기구 추천

처음 글씨 연습을 시작할 때 가장 먼저 하는 일이 바로 펜을 고르는 것이에요.
펜 두께는 어느 정도가 적당할까? 색깔은 검정? 파랑? 아니면 초록? 연필이나 샤프로 쓰면 안 되려나?

동네 문구점이나 대형 문구점, 온라인에서 판매하는 수많은 필기구 중에서 어떻게 나에게 딱 맞는 펜을 찾을 수 있을지, 펜 고르는 일이 하늘의 별 따기만큼 어렵게 느껴집니다.

어느 펜으로 연습을 시작할지 고르기 어려운 분들은, 제가 추천하는 펜 중에서 한번 직접 써보고 고르셔요.
그리고 다양한 종류의 펜을 직접 써보면서 여러분에게 가장 잘 맞는 펜을 찾는 기쁨도 느껴보세요.

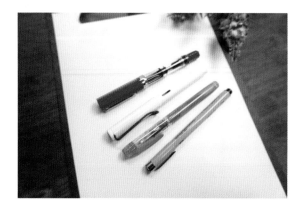

저는 문구 욕심이 많아서 정말 다양한 펜을 사용한답니다. 신중하게 고르고 고른 펜 정보를 여러분께 공유해드릴게요.

피그마 마이크론 03

첫 번째로 추천하는 펜은 '피그마 마이크론 03'입니다.

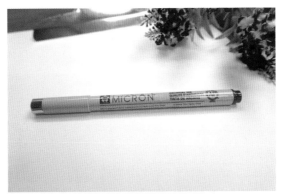

피그마 마이크론 03

미꽃체는 바른 선을 그려야 하는 글씨인데 너무 미끄러운 버터 필감의 잉크 펜으로 쓰면 선을 반듯하게 그리기가 조금 어렵게 느껴지더라고요.

많은 일러스트와 캘리그라피 작업에 쓰이는 피그마 마이크론 펜은 적당히 미끄럽고, 적당히 서걱거리는 필감이 특징이에요. 그러다보니 반듯한 선 표현에 매우 효과적이랍니다.

우선 금액이 크게 부담이 없고, 오프라인이나 온라인 구매가 편리하다는 장점도 있어요. 실제로 미꽃체 온라인 클래스를 통해 글씨 연습을 하는 수많은 수강생 분들이 가장 만족스러워한 펜이기도 해요.

펜을 선택할 때 주의할 점이 있다면, 너무 얇거나 두꺼운 펜은 피해주세요.
너무 얇은 펜은 선의 흔들림이 도드라지게 보여서 글씨 연습에 적합하지 않고, 너무 두꺼운 펜은 사각형의 모눈 칸을 벗어날 만큼 글씨 크기가 커지고 전체적으로 둔탁한 느낌을 주기 때문이에요.

플레티넘 프레피 만년필과 라미 만년필

두 번째로 추천하는 펜은 만년필입니다. 만년필은 종류도 많고 가격대도 참 다양하죠? 만년필 입문자에게 만년필의 세계는 너무 어렵고 멀게만 느껴질 거예요. 하지만 만년필을 한번만 써보면 그 매력에 퐁당 빠지고 말지요.

제가 추천하는 만년필은 '플레티넘 프레피 만년필'과 '라미 만년필'이에요.

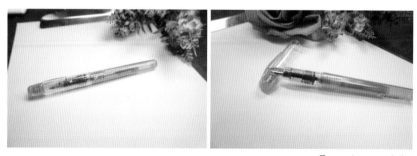

플레티넘 프레피 만년필

플레티넘 프레피 만년필은 입문자용으로 손색이 없고 가격대가 저렴한 장점이 있어요. 대형 문구점이나 온라인으로 구입이 가능하고, 다양한 잉크 색상이 있어서 부담 없이 처음 만년필을 접하기에 좋아요.

라미 만년필은 잘 알려진 대중적인 만년필이에요. 특히 삼각 그립 부분이 있어서 올바른 펜 잡는 법을 연습할 수 있답니다.

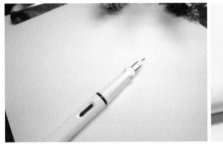

라미 만년필

라미 만년필은 2~3만 원대로 플레티넘 프레피보다 금액대가 높지만, 일반 카트리지 외에 컨버터 구입이 가능하다는 장점이 있어요. '컨버터'는 잉크를 주입하고 세척할 때 편리한 제품입니다.

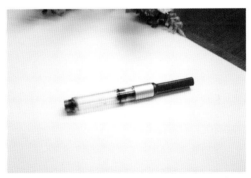

컨버터

컨버터는 만년필과 다른 회사의 잉크 제품도 담을 수 있고 상대적으로 저렴하게 이용할 수 있어요.

만년필 입문자를 위한 필수 정보

만년필을 고를 때는 펜촉(닙) 두께를 확인해야 해요. 만년필 닙에는 두께를 표현하는 알파벳(ef, f, m, b, c)이 쓰여 있어요.

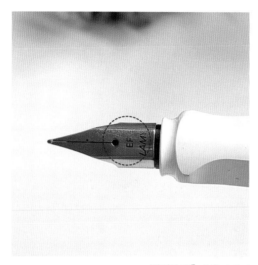

만년필 펜촉과 두께 표시

위 사진처럼 'ef'라고 써 있는 닙이 가장 얇고 'c' 닙이 가장 두껍습니다.

닙 두께 ef < f < m < b < c

저는 'f' 닙이나 'm' 닙을 추천해드려요. 일반 펜과 비교하면 'f'는 0.5mm, 'm'은 0.7mm 두께라고 보면 됩니다.

그 외에도 '파버카스텔 만년필', '다이소 만년필' 등 다양한 만년필이 있어요. 원하는 제품의 정보와 리뷰를 충분히 살펴보고 구입하길 권해드려요.

참고로 만년필은 만년필 전용 종이에 써야 해요. 일반 종이에 만년필로 쓸 경우, 잉크 실 번짐 현상이 생길 수 있으니 주의하세요. 이 책은 여러분의 글씨 연습을 위해서 만년필도 사용할 수 있는 최고급 종이를 사용했답니다! (그외 만년필용 추천 노트는 '로디아', '클레르퐁텐', '미도리', '옥스포드' 등이 있어요.)

꼭 만년필로 글씨 연습을 해야 하는 건 아니에요. 연필, 샤프, 수성펜, 볼펜 등 다른 필기구로도 글씨 연습을 할 수 있어요. 여러분이 원하는 필기구를 선택해서 미꽃체 연습을 하면 됩니다. 참고로 책 속의 모든 미꽃체 글씨는 '피그마 마이크론 03'을 사용했어요.

트위스비 에코 1.1 캘리촉 만년필은 일반적인 닙과 다르게 세로획을 그릴 때 두께감이 조금 두꺼워지는 특징이 있고, 선을 반듯하게 그리는 데 최적화된 만년필이랍니다.

트위스비 에코 1.1 캘리촉 만년필

허지만 이 만년필은, 만년필을 능수하게 사용할 수 있는 분들에게 추천해요. 처음부터 입문자용으로 사용하기에는 조금 어려울 수도 있으니 글씨 연습을 할 때는 다른 필기구를 이용하는 것이 더 좋습니다.

펜 잡는 법과 자세 교정

자, 이제 본격적으로 한번 시작해볼까요? 그런데 말입니다…

자꾸만 산으로 향하는 내 글씨, 분명 제대로 따라 쓴다고 쓰고 있는데 왠지 모르게 삐딱하고 흔들리는 내 글씨… 손가락과 손목은 왜 이렇게 아프고 목, 어깨, 허리까지 욱신욱신 뻐근하냐고요?

내가 글씨를 쓰고 있는 건지 아니면 노동을 하고 있는 건지, 이런 생각 한 적, 다들 있지요?

글씨를 바르게 잘 쓰려면 우선 기본적으로 내가 지금 펜을 제대로 잡고 있는지, 글씨 쓰는 자세는 바른지, 노트 위치는 올바른지 확인해야 해요.

올바른 펜 잡는 법(파지법)과 자세를 기본으로 연습해야 최대의 효과를 볼 수 있기 때문이지요.

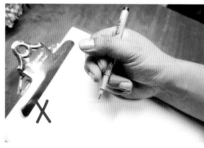 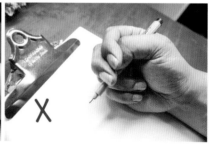

잘못된 파지법

혹시 이렇게 펜을 잡고 글씨를 쓰고 있었나요?

잘못된 파지법으로 필기를 하면 장문의 글을 쓰기가 힘들고, 손과 어깨에 너무 무리가 가서 글씨를 쓰는 시간이 고통스러울 수 있어요.

글씨 연습은 꾸준히 오래할수록 나만의 필체가 완성되기 때문에 바른 파지법 익히기는 매우 중요합니다.

올바른 파지법

엄지, 검지, 중지를 이용해서 펜을 잡아주세요. 세 손가락으로 펜을 잡았을 때 손가락과 연필 사이 공간이 삼각형 모양이 되면 좋아요.

올바른 파지법

네 번째(약지) 다섯 번째(소지) 손가락은 노트 쪽에 닿게 해서 손목을 고정해주고, 펜을 잡을 때는 너무 꽉 잡지 말고, 엄지와 검지를 이용해서 펜을 살짝 고정한다는 느낌으로…! 펜을 잡은 손끝에만 살짝 힘을 주어 글씨를 쓰는 거예요. 손목이 꺾이면 글씨가 사선으로 기울어질 수 있어요. 펜을 잡은 손과 노트가 일직선이 될 수 있도록 허리를 쭉 펴서 좋은 자세를 잡아주세요.

올바른 노트 위치

노트는 내 오른쪽 가슴 정면에 반듯하게 위치해야 합니다(오른손잡이 기준). 노트가 너무 삐딱하게 돌아간 상태로 글씨를 쓰면 당연히 글씨도 삐딱해지겠지요?

올바른 노트 위치 잘못된 노트 위치

1장.

미꽃체 기초 마스터 클래스
: 한글 쓰기

1. 미꽃체 기초 연습

이 책에서 미꽃체 글씨는 모눈 노트 7.5×7.5mm 간격을 기준으로 쓰면 됩니다. 모눈 칸의 가로세로 가이드 선이 글자의 획을 반듯하게 그릴 수 있게 도와줄 거예요.

1) 선 그리기와 동그라미 그리기

미꽃체뿐만 아니라 예쁜 글씨를 쓰기 위한 첫 번째 관문! 바로 반듯한 선 그리기와 동그라미 그리기 연습입니다. 많은 분들이 기초 선 긋기와 동그라미의 중요성을 모르고 빠르게 다음 글자 쓰기로 넘어가곤 해요.

물론 진도를 빠르게 나가고 싶은 마음은 너무너무 잘 알지요. 그렇지만 기초적인 그리고 가장 중요한 동그라미 모양과 선 모양이 잡히지 않은 상태에서 급하게 진도를 나가게 되면 만족도는 떨어지고 손목에 무리만 올 수 있어요.

특히 모든 글자의 선이 반듯해야 모양이 나오는 미꽃체를 쓸 때는 더더욱 선 긋기와 동그라미 연습을 많이 해야 합니다. 기초 과정은 과할수록 좋아요. 정확한 모양이 나올 때까지 반복해서 선을 그리고 동그라미 모양을 익혀보세요.

① 세로 선 연습 (ㅣ)

미꽃체는 세로 모음 시작 부분의 가로획이 매우 독특해요. 사선 모양이나 일자 모양, 곡선 모양이 아닌 짧고 각진 직각 모양으로 세로 모음 시작 부분의 모양을 완성해주세요.
세로 모음 시작 부분의 가로획 길이는 아주 짧고 각지게!

가로획이 너무 길어질 경우 초성과 겹쳐서 가독성이 떨어질 수 있어요. 세로 모음을 연습하실 때는 시작 부분도 중요하지만 세로 모음의 끝 길이 역시 일정한 길이로 맞춰주는 게 중요해요.

모든 글자의 세로 모음 길이가 일정하다면 글씨는 두말할 것 없이 보기 좋겠죠?

선 그리기 연습을 할 때는 딱 두 가지만 기억하면서 연습하면 됩니다!
첫째, 세로 모음 시작 부분의 가로획은 짧은 직각을 완성하기.
둘째, 세로 모음의 전체적인 길이를 일정하게 맞추기.

선을 그릴 때 흔들림을 줄이는 방법 중에는 살짝 숨을 참고 세로획을 그리는 것
도 도움이 됩니다. 숨을 참으면 짧은 순간에 집중력이 높아지더라구요. ^^

또한 노트가 너무 삐딱하거나 자세가 너무 틀어져도 세로선이 사선으로 그려질
수 있어요! 앞서 보여드린 노트의 위치를 기억하고 자세는 너무 틀어지지 않도
록 신경써주세요.

세로선은 한 번에 너무 많이 쓸 필요는 없어요. 그 대신 가로획 모양과 세로 모
음 길이를 꼭 신경 써서 완성도를 높여주세요!

올바른 예

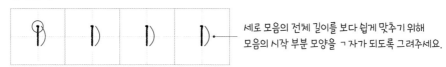

세로 모음의 전체 길이를 보다 쉽게 맞추기 위해
모음의 시작 부분 모양을 ㄱ 자가 되도록 그려주세요.

이렇게 연습하면 세로 모음의 전체 길이를 일정하게 맞출 수 있어요.

잘못된 예

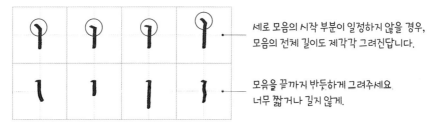

세로 모음의 시작 부분이 일정하지 않을 경우,
모음의 전체 길이도 제각각 그려진답니다.

모음을 끝까지 바르게 그려주세요.
너무 짧거나 길지 않게.

② 가로 선 연습 (ㅡ)

가로선은 그냥 반듯한 가로선을 완성해주면 됩니다. 이때도 역시 모든 가로 모음의 길이를 일정하게 맞춰주어야 해요.

그냥 가로선을 그리는 건 절대 도움이 되지 않는답니다.

가로 모음의 시작 부분과 끝 부분이 흔들리지 않도록,

가로 모음이 위로 올라가거나 선이 흔들리지 않도록!

항상 모든 선은 일자로 반듯하게 그린다 생각하고 최대한 천천히 공들여서 가로 모음을 완성해주세요. ^^

올바른 예

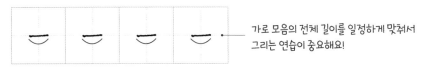

가로 모음의 전체 길이를 일정하게 맞춰서 그리는 연습이 중요해요!

잘못된 예

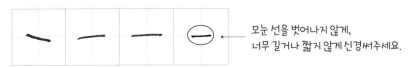

모눈 선을 벗어나지 않게, 너무 길거나 짧지 않게 신경써주세요.

글자의 가로세로 모음을 일정하게 그리면 훨씬 가독성 높은 필체가 완성된답니다.

선 긋기 연습은 필수이고, 반복적으로 연습할수록 필체 교정에 효과적일 거예요.

③ 동그라미 연습 (ㅇ)

동그라미는 각지거나 찌그러진 부분 없이 둥근 원을 완성해주어야 해요. 동그라미 모양이 너무 작아지거나 세모 모양이 되지 않도록 최대한 둥글고 바른 원으로 연습해주세요.

생각보다 글자의 완성도를 높이는 데 큰 역할을 하는 동그라미랍니다!
이때 동그라미의 점획 부분은 너무 길어지지 않도록 살짝 점을 찍는다는 느낌으로 포인트만 살려주세요.

또한 동그라미 점획을 먼저 그리고 원을 그리게 되면 동그라미 모양이 찌그러질 수 있어요.
기초 연습을 할 때는 점획은 가장 나중에 추가하는 걸 추천드릴게요.

점획을 먼저 그리면 동그라미가 세모 모양이 될 수 있으니 온전한 원을 그리고 마지막에 점획을 그려보세요.

올바른 예

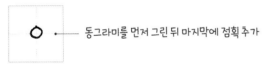

동그라미를 먼저 그린 뒤 마지막에 점획 추가

잘못된 예

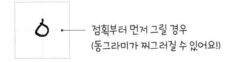

점획부터 먼저 그릴 경우
(동그라미가 찌그러질 수 있어요!)

선 그리기와 동그라미 그리기 연습

1장. 미꽃체 기초 마스터 클래스—한글 쓰기

ㅇ ㅇ ㅇ ㅇ ㅇ ㅇ ㅇ ㅇ ㅇ ㅇ

1장. 미꽃체 기초 마스터 클래스—한글 쓰기

2. 미꽃체 실전 연습

자, 이제 진짜 본격적으로 미꽃체 쓰기를 시작해볼게요! 그전에 선 긋기와 동그라미 그리기 과정을 지나쳤다면 꼭 연습을 해주세요. 선 긋기와 동그라미 그리기 연습은 많이 할수록 예쁜 글씨를 쓸 수 있답니다.

충분히 선 연습과 동그라미 연습을 해보았죠? 그렇다면 이제 본격적으로 미꽃체 마스터하러 가봐요!
우선 세로 모음이 들어가는 글자를 써볼 거예요.

앞에서 선 연습을 충분히 했다면, 세로 모음의 모양은 손에 잡힌 상태라 쉽게 완성할 수 있을 거예요!
모두 연습이 충분히 되었다 생각하고~
초성의 모양을 집중적으로 연습해보자구요!

1) 미꽃체의 가나다 특징

- 초성 ㄱ(기역)은 세로 모음보다 밑 부분에 위치한 모양이 좋아요. 이때 ㄱ의 세로획이 세로 모음과 일정한 길이이거나 더 길어지지 않도록 신경써주세요.

- ㄴ(니은)의 세로획은 여백이 특히 많이 남는 글자예요. ㄴ의 가로획 길이가 너무 길어질 경우, 다른 글자들보다 뚱뚱해 보일 수 있습니다. ㄴ의 가로 길이가 너무 길어지지 않도록 신경써주고 ㄴ의 가로획 끝을 살짝 올려주세요.

- ㄷ(디귿)의 첫 번째 가로획과 세로 모음 사이 간격이 너무 좁거나 넓어지지 않도록 여백을 신경써주세요. ㄷ의 세로획이 사선이 되지 않도록 항상 선은 일자로! ㄷ 역시 여백이 많이 남는 글자라 ㄷ의 마지막 가로획이 너무 길어지지 않도록 신경써주세요.

- ㄹ(리을)의 위아래 여백을 일대일 비율로 맞춰주세요. ㄹ의 윗부분이 크거나 밑부분 여백이 크게 남지 않도록 비율을 맞춰주는 게 중요해요.

- ㅁ(미음)의 모양은 세로로 살짝 긴 모양이 보기 좋아요. 받침의 유무에 따라 ㅁ의 모양은 조금씩 달라질 수 있어요. 우선 받침 없는 세로 모음을 연습할 때는 세로획이 살짝 긴 ㅁ으로 완성해주세요.

- ㅂ(비읍)의 두 세로획 길이를 일정하게 맞춰주세요. 이때 ㅂ의 가운데 획은 세로획 중앙 부분에 온 모양이 가장 보기 좋아요. ㅂ의 가로획이 너무 위로 가거나 밑으로 내려가지 않도록 신경써주세요.

- ㅅ(시옷)의 첫 번째 세로획보다 두 번째 세로획이 길어지지 않도록 신경써주세요. ㅅ의 첫 번째 세로획은 세로 모음보다 짧은 길이가 되어야 합니다. ㅅ의 두 번째 획은 첫 번째 세로획 중앙 부분에 써주세요.

- ㅇ(이응)의 동그라미 크기가 중요해요. 동그라미가 너무 작거나 커지지 않도록 천천히 원을 그려주세요. 동그라미 점획은 맨 마지막에 추가하는 것 잊지 말구요.

- ㅈ(지읒)의 가로획보다 세로획이 살짝 더 긴 모양이 보기 좋아요. 초성 ㄱ의 모양에서 짧은 점획 하나만 더 추가한다 생각하고 연습해주세요.

- ㅊ(치읓)의 첫 번째 가로획보다 두 번째 가로획이 더 길어야 보기 좋아요. 이때 두 가로획 간격이 너무 넓어지지 않도록 살짝 붙여서 ㅊ을 완성해주세요.

- ㅋ(키읔)의 모양은 ㄱ과 똑같죠? ㄱ 중앙에 짧은 가로획만 추가한다 생각하고 연습해주세요. 이때 ㅋ의 위아래 가로획 길이를 일정하게 맞춰주면 훨씬 보기 좋을 거에요.

- ㅌ(티읕)의 모양 역시 ㄷ과 똑같네요. ㄷ 중앙에 가로획을 추가한다 생각하고 연습해주세요. 이때도 ㅌ의 첫 번째 가로획과 두 번째 가로획 길이를 일정하게 맞춰주어야 해요.

- ㅍ(피읖)의 두 세로획 간격이 너무 좁아지지 않도록 적당한 간격을 완성해주세요. ㅍ의 경우 위아래 가로획의 시작위치를 일정한 위치로 맞춰보세요. 그럼 정갈한 ㅍ이 완성될 거예요.

- ㅎ(히읗)의 두 가로획 길이를 봐주세요. 첫 번째 가로획보다 두 번째 가로획이 더 길어야 보기 좋습니다. 두 가로획 간격도 초성 ㅊ처럼 좁게 완성해주어야 해요. 그래야 글자의 전체적인 밸런스가 맞춰질 거예요. ㅎ의 동그라미는 두 번째 가로획 중앙 부분에 오도록 써주고 이때 동그라미 모양이 세로로 너무 길거나 작아지지 않도록 둥근 원을 완성해주세요.

2) 세로 모음이 들어간 ㄴ, ㄷ, ㄹ, ㅌ, ㅍ 쓰기

세로 모음 'ㅏ, ㅑ, ㅣ'가 들어갈 때 초성 'ㄴ, ㄷ, ㄹ, ㅌ, ㅍ'의 마지막 가로획과 세로 모음은 자연스럽게 연결해주세요.

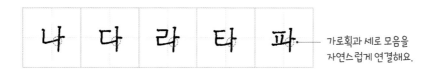

가로획과 세로 모음을
자연스럽게 연결해요.

이때 가로획 끝이 너무 위로 향하거나 일자 모양이 되지 않도록 써야 합니다. 가로획 끝만 살짝 올려준다는 느낌으로 세로 모음과 연결해주세요. 그럼 글자의 입체감도 살아나고 가독성도 높아질 거예요.

세로 모음 'ㅑ, ㅕ'의 경우 두 가로획 간격이 좁아지지 않도록 써주세요. 두 가로획 간격이 너무 좁으면 '갸' 글자가 '가' 글자로 보일 수도 있어요.

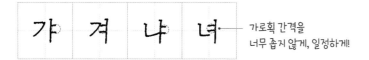

가로획 간격을
너무 좁지 않게, 일정하게!

3) 가로 모음의 모양에 따라 달라지는 초성의 위치

가로 모음 'ㅗ, ㅛ, ㅡ'가 들어갈 때는 초성이 살짝 밑으로 내려온 모양으로, 가로 모음 'ㅜ, ㅠ'가 들어갈 때는 초성이 살짝 더 위로 올라간 모양이 이상적이에요. 초성은 항상 가로 모음 중앙 부분에 위치하도록 써주어야 해요.
가로 모음 'ㅗ, ㅛ, ㅜ, ㅠ'의 세로획이 너무 짧거나 길어지지 않도록 초성의 크기도 신경 써주고 가로 모음과 세로획의 길이도 맞춰보세요.

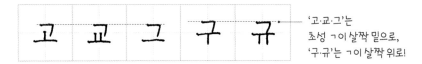

'고·교·그'는
초성 ㄱ이 살짝 밑으로,
'구·규'는 ㄱ이 살짝 위로!

4) 받침 없는 글자 쓰기

받침 없는 글자는 초성이 세로 모음이나 가로 모음의 중앙에 자리를 잡아야 합니다. 초성의 위치가 너무 위로 향하거나 아래로 향할 경우, 균형이 틀어진 글자로 보인답니다.
'가'부터 '하까지' 초성 'ㄱ'부터 'ㅎ'까지 가로획의 길이를 맞춰주세요. 초성의 가로획 길이를 모두 일정하게 맞춰서 그리는 연습이 중요해요. 초성의 크기가 일정하면 가독성 높은 글씨가 완성됩니다.

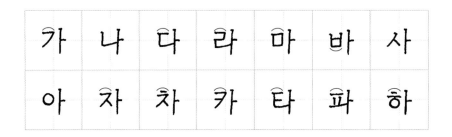

'고'부터 '호'까지 가로 글씨를 연습할 경우에도 마찬가지입니다. 초성 'ㄱ'부터 'ㅎ'까지 가로획의 길이를 맞춰주세요.

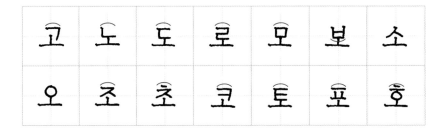

5) ㅑ, ㅕ 쓰기

가로 점획 두 개의 위치는 세로 모음 'ㅣ' 가운데서 위아래로 충분히 간격을 넓혀서

그려주세요.

다만 간격이 너무 넓거나 반대로 너무 좁아도 균형이 틀어진답니다.

두 점획의 길이를 맞추고 가로로 반듯하게 그려주세요.

올바른 예

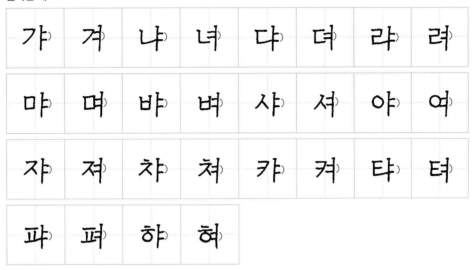

① 가나다 쓰기 (가 나 다 라 마 바 사 아 자 차 카 타 파 하)

가　가　가　가　가　가　가　가　가

가

가

가

가

가

나　나　나　나　나　나　나　나　나

나

나

나

나

나

다

라

마 | 마 | 마 | 마 | 마 | 마 | 마 | 마 | 마 | 마

바 | 바 | 바 | 바 | 바 | 바 | 바 | 바 | 바 | 바

사

아

자 자 자 자 자 자 자 자 자

자

자

자

자

자

차 차 차 차 차 차 차 차 차

차

차

차

차

차

카 카 카 카 카 카 카 카 카 카

카

카

카

카

카

타 타 타 타 타 타 타 타 타 타

타

타

타

타

타

파

하

② 가로 모음과 세로 모음 쓰기 (ㅑ ㅓ ㅕ ㅗ ㅛ ㅜ ㅠ ㅡ ㅣ)

가	갸	거	겨	고	교	구	규	그	기
가	갸	거	겨	고	교	구	규	그	기

나	냐	너	녀	노	뇨	누	뉴	느	니
나	냐	너	녀	노	뇨	누	뉴	느	니

다 댜 더 뎌 도 됴 두 듀 드 디

라 랴 러 려 로 료 루 류 르 리

마	먀	머	며	모	묘	무	뮤	므	미
마	먀	머	며	모	묘	무	뮤	므	미

바	뱌	버	벼	보	뵤	부	뷰	브	비
바	뱌	버	벼	보	뵤	부	뷰	브	비

59

사	샤	서	셔	소	쇼	수	슈	스	시

아	야	어	여	오	요	우	유	으	이

자	쟈	저	져	조	죠	주	쥬	즈	지
자	쟈	저	져	조	죠	주	쥬	즈	지

차	챠	처	쳐	초	쵸	추	츄	츠	치
차	챠	처	쳐	초	쵸	추	츄	츠	치

카	캬	커	켜	코	쿄	쿠	큐	크	키
카	캬	커	켜	코	쿄	쿠	큐	크	키

타	탸	터	텨	토	툐	투	튜	트	티
타	탸	터	텨	토	툐	투	튜	트	티

파	퍄	퍼	펴	포	표	푸	퓨	프	피
파	퍄	퍼	펴	포	표	푸	퓨	프	피

하	햐	허	혀	호	효	후	휴	흐	히
하	햐	허	혀	호	효	후	휴	흐	히

6) 받침 없는 단어 쓰기

자, 이제 지금까지 연습한 내용을 그대로 복습한다 생각하면서 받침 없는 단어들을 써볼 거예요. 받침 없는 단어를 쓸 때도 초성의 위치와 세로 모음, 가로 모음의 길이를 일정하게 맞춰주어야 해요.

아시죠? 미꽃체는 폰트처럼 정교한 글씨라는 거!
급하지 않으니 천천히 한 글자씩 따라 써주세요.

여	우							
파	도							
루	비							
사	다	리						
다	리							
마	스	크						
오	이							
타	이	어						
토	마	토						

효 도

야 구

커 피

쿠 키

러 시 아

그 리 다

지 느 러 미

다 리 미

피 자

사	자							
아	기							
하	마							
치	즈							
버	스							
두	부							
나	비							
시	소							
라	디	오						
누	나							
바	나	나						

으	스	스	으	스	스			

파	리	파	리					

타	조	타	조					

도	로	도	로					

피	아	노	피	아	노			

투	수	투	수					

유	모	차	유	모	차			

버	드	나	무	버	드	나	무	

오 무 라 이 스

흐 리 다

주 사 기

도 토 리

고 구 려

나 라

어 머 니

아 버 지

오 리

호 두

치 타

버 터

너 구 리

가 수

소 라

가 르 마

1장. 미꽃체 기초 마스터 클래스―한글 쓰기

기	러	기						
아	파	트						
보	자	기						
지	구							
여	유							
유	자	차						
노	트							
트	위	터						

유 튜 브

부 리

두 루 마 기

무 료

러 브

보 초

버 지 니 아

매 화

1장. 미꽃체 기초 마스터 클래스—한글 쓰기

7) 받침 있는 단어 쓰기

자, 이제 손 풀기 과정이 끝났네요!

이제부터 정말 본격적으로 섬세한 미꽃체를 완성해볼게요.

받침이 들어가는 글자를 써볼 거예요.

받침이 들어갈 때 초성의 위치는 받침 없는 글자보다 상대적으로 더 위로 향해요. 그래야 받침이 들어갈 공간도 생길 테니까요.

이때 우리가 꼭 기억해야 할 첫 번째!

세로 모음보다 초성이 위로 향하지 않도록 한다!

아무리 받침이 들어가는 글자라 해도 초성은 세로 모음보다 살짝 밑 부분에 위치한 모양이 보기 좋아요.

특히 가로획이 두 번 들어가는 'ㅊ, ㅎ'의 경우에는 이런 실수를 할 수 있어요!

'ㅊ, ㅎ'의 전체적인 세로 길이를 줄이고 초성의 위치는 모두 일정한 위치로 맞춰주세요.

받침이 들어가는 가로 모음 글자 역시 초성과 받침의 위치를 일정하게 중앙에 맞춰주세요.

초성보다 가로 모음이 짧아지지 않도록,

반대로 초성보다 가로 모음이 너무 길어지지 않도록,

앞에서 연습한 가로 모음을 생각하면서 초성과 받침, 그리고 가로 모음의 밸런스를 맞춰주면 됩니다.

글씨는 천천히 쓸수록 실수를 줄일 수 있어요!

급하지 않게, 천천히 따라 쓰면서 미꽃체 모양을 익혀봅시다.

① 각~항 쓰기

각	난	닫	랄	맘	밥	삿
각	난	닫	랄	맘	밥	삿

앙	잦	찾	칵	탈	팦	항
앙	잦	찾	칵	탈	팦	항

각	난	달	랄	맘	밥	샷
각	난	달	랄	맘	밥	샷

앙	잦	찾	칵	탙	팦	항
앙	잦	찾	칵	탙	팦	항

② 극~훙 쓰기

극	눈	돈	를	몸	봅	솟

웅	줒	촛	콕	톹	푶	홍

③ 받침 있는 단어 쓰기

날 다

잇 다

가 을 바 람

나 의 작 은 일 상

촉 촉 한 봄 비

한 글 쓰 기

아	름	다	운	아	름	다	운		
우	리	나	라	우	리	나	라		
봄	봄								
여	름	여	름						
가	을	가	을						
겨	울	겨	울						
찬	란	한	찬	란	한				
연	필	연	필						
눈	사	람	눈	사	람				

한	복	한	복				
곶	감	곶	감				
밤	낮	밤	낮				
할	아	버	지	할	아	버	지
숟	가	락	숟	가	락		
로	봇	로	봇				
약	국	약	국				
수	박	수	박				
바	둑	바	둑				
접	시	접	시				

신	호	등					
고	양	이					
공	룡						
호	랑	이					
장	미						
상	어						
달	감						
구	름						
잠	자	리					

당 근

우 주 선

자 전 거

독 수 리

점 심 시 간

공 부 하 자

월 요 일

유 리 조 각 유 리 조 각

들 판 을 　 달 린 다

들 판 을 　 달 린 다

빛 나 는 　 달 빛 처 럼

빛 나 는 　 달 빛 처 럼

기 억 　 속 으 로

기 억 　 속 으 로

울고 싶어

하고 싶은 말

눈물 한 방울

우리 행복하자

너는 내 운명

너를 사랑해

미꽃체 연구소

손글씨

펜글씨

캘 리 그 라 피 캘 리 그 라 피

인 스 타 그 램 인 스 타 그 램

팔 로 우 팔 로 우

필 사 필 사

시 원 스 쿨 시 원 스 쿨

클 래 스 유 클 래 스 유

북 극 곰 북 극 곰

미 꽃 체　클 래 스

원 두 막

오 렌 지

에 어 컨

얼 룩 말

파 라 솔

④ 이중모음 단어 쓰기

사	과						

괴	담						

광	고						

의	사						

바	퀴						

개	구	리					

침	대						

웨	이	터					

돼	지						

계	란						

얘	기						

궤	도								
멜	론								
병	원								
스	웨	터							
권	위								
권	력								
췌	장								
횃	불								
계	획								
지	혜	롭	다						

⑤ 쌍자음 단어 쓰기

까	마	귀	까	마	귀				
깡	통	깡	통						
메	뚜	기	메	뚜	기				
딸	기	딸	기						
뽀	빠	이	뽀	빠	이				
빵	빵	빵	빵						
쌍	화	탕	쌍	화	탕				
쌍	안	경	쌍	안	경				

날	짜	날	짜						
찢	어	지	다	찢	어	지	다		
어	깨	동	무	어	깨	동	무		
수	박	씨	수	박	씨				
꼬	마	꼬	마						
뽐	내	다	뽐	내	다				
뽀	로	로	뽀	로	로				
꽃	신	꽃	신						

⑥ 겹받침 단어 쓰기

맑	다	맑	다				
앓	다	앓	다				
외	곬	외	곬				
낚	시	낚	시				
굵	다	굵	다				
없	다	없	다				
곪	다	곪	다				
품	삯	품	삯				
붉	은	색	붉	은	색		
여	덟	여	덟				
알	았	다	알	았	다		

해냈다

짊어지다

핥다
밖으로

결심했다

완성했다

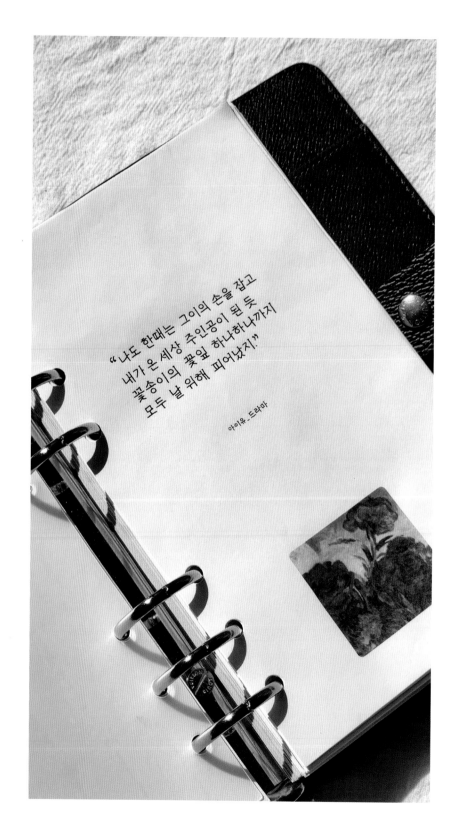

"나도 한때는 그이의 손을 잡고
내가 온 세상 주인공이 된 듯
꽃송이의 꽃잎 하나하나까지
모두 날 위해 피어났지."

아이유 - 드라마

1장. 미꽃체 기초 마스터 클래스―한글 쓰기

여러분의 손은 이제 '금손'이 됩니다

선 긋기부터 동그라미 그리기, 한글 가나다부터 손글씨로 다시 써보니 어떤가요? 마치 한글을 처음 배우던 그때 그 시절로 돌아간 기분이 들진 않나요?

기초 쓰기는 어찌 보면 가장 지루하고 힘든 과정이에요. 글씨도 아직은 마음에 쏙 들 만큼 예쁘지 않고요. 하지만 너무 중요하고 도움이 되는 과정이랍니다.

글씨 연습을 포기하지 않고 차분히 한 글자, 한 글자 써주어서 너무 감사해요. 여러분이 노력한 만큼 빛나는 글씨로 보답을 받을 거라 믿어 의심치 않습니다!

글씨 쓰느라 고생한 손가락과 손목에 무리가 가지 않도록 스트레칭을 해주세요.

이제 곧 '금손' 소리 들을 날이 얼마 남지 않았습니다!

2장.

미꽃체 중급 마스터 클래스
: 짧은 문장 쓰기

1. 연습 노트 - 일상 글귀 쓰기

힘들었던 기초 과정이 지나면 글귀를 써보는 즐거운 시간이 돌아오지요. 인생 명언부터 어여쁜 사랑 글귀와 일상 속 유용한 생활 글귀까지, 여러분의 눈과 마음까지 힐링할 수 있도록 많은 글귀를 담아보았어요.

그동안 단어만 연습하느라… 솔직히 재미 없었죠? ^^
너무 고생하셨어요! 이제부턴 재미 있을 거예요!

짧은 문장을 쓰면서 글자의 '자간'을 익히고 전체적인 밸런스를 맞춰봅시다.
좋은 글귀와 함께 연습하면 훨씬 즐거울 거예요.

글자와 글자 사이 간격을 '자간'이라고 하는데, 이 자간의 간격이 일정해질수록
글씨의 완성도는 높아집니다.
자간의 간격은 꾸준히 연습할수록 완벽해져요.
천천히 따라 쓰면서 자간의 간격을 마스터해보자구요!

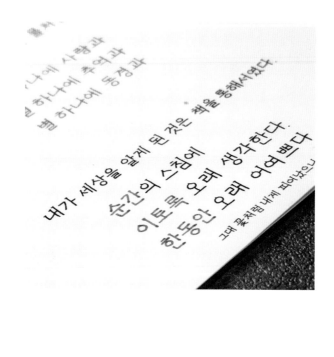

① 자주 하는 인사말 쓰기

졸업을 축하합니다

입학을 축하합니다

메리 크리스마스

기쁜 성탄절

행복한 하루 보내세요

고운 하루 시작하세요

생일 축하해요

생신 축하드려요

새해 복 많이 받으세요 새해 복 많이 받으세요

늘 건강하시기를 바랍니다 늘 건강하시기를 바랍니다

건승을 빕니다 건승을 빕니다

꽃처럼 어여쁜 하루 되세요 꽃처럼 어여쁜 하루 되세요

가족과 즐거운 연휴 보내세요 가족과 즐거운 연휴 보내세요

오늘도 고운 하루 보내세요 오늘도 고운 하루 보내세요

당신을 응원합니다 당신을 응원합니다

온 맘 다해 사랑합니다 온 맘 다해 사랑합니다

당신은 너무나 소중한 사람입니다

당신은 너무나 소중한 사람입니다

새해에는 하고자 하는 모든 일 이루시길 바랄게요

새해에는 하고자 하는 모든 일 이루시길 바랄게요

보름달처럼 풍성한 한가위 되세요

보름달처럼 풍성한 한가위 되세요

두 사람 앞날에 축복이 넘치기를

두 사람 앞날에 축복이 넘치기를

희망은 언제나 믿는 자의 편이야

희망은 언제나 믿는 자의 편이야

계획 없는 목표는 한낱 꿈에 불과하다

계획 없는 목표는 한낱 꿈에 불과하다

목표를 낮추지 말고 계획을 높여보세요

목표를 낮추지 말고 계획을 높여보세요

달이 떴다고 전화를 주시다니요 - 김용택

달이 떴다고 전화를 주시다니요 - 김용택

오늘 밤도 그대를 그리다 잠이 들어요

오늘 밤도 그대를 그리다 잠이 들어요

나와 나타샤와 흰 당나귀

나와 나타샤와 흰 당나귀

오늘 밤에도 별이 바람에 스치운다

오늘 밤에도 별이 바람에 스치운다

희망을 품지 않은 자는 절망도 할 수 없다

희망을 품지 않은 자는 절망도 할 수 없다

그대 꽃처럼 내게 피어났으니 - 이경선

그대 꽃처럼 내게 피어났으니 - 이경선

오늘의 특별한 순간들은 내일의 추억들이다

오늘의 특별한 순간들은 내일의 추억들이다

내가 행복해지는 일에 게으름 피우지 말 것

내가 행복해지는 일에 게으름 피우지 말 것

당신은 사랑 받기 위해 태어난 사람

당신은 사랑 받기 위해 태어난 사람

사랑은 눈으로 보지 않고 마음으로 보는 거지

사랑은 눈으로 보지 않고 마음으로 보는 거지

좋은 내일을 위해 좋은 오늘을 준비하세요

좋은 내일을 위해 좋은 오늘을 준비하세요

시간을 내서 내게 오는 사람과

시간이 나서 내게 오는 사람을 구분하라

시간을 내서 내게 오는 사람과

시간이 나서 내게 오는 사람을 구분하라

삶이 그대를 속일지라도

슬퍼하거나 노하지 말아라

삶이 그대를 속일지라도

슬퍼하거나 노하지 말아라

윤동주 <편지> 중에서

누나 가신 나라엔

눈이 아니 온다기에

누나 가신 나라엔

눈이 아니 온다기에

윤동주 <길> 중에서

내가 사는 것은 다만,

잃은 것을 찾는 까닭입니다

내가 사는 것은 다만,

잃은 것을 찾는 까닭입니다

나는 아무 걱정도 없이

가을 속의 별들을 다 헤일 듯합니다

나는 아무 걱정도 없이

가을 속의 별들을 다 헤일 듯합니다

영원히 살 것처럼 배우고

내일 죽을 것처럼 살라

영원히 살 것처럼 배우고

내일 죽을 것처럼 살라

잠겨 죽어도 좋으니

너는 물처럼 내게 밀려오라 - 이정하

잠겨 죽어도 좋으니

너는 물처럼 내게 밀려오라 - 이정하

말을 할 때는

누군가의 가슴에 꽃을 심는다는 마음으로 - 내성적인 작가님

말을 할 때는

누군가의 가슴에 꽃을 심는다는 마음으로 - 내성적인 작가님

삶은 하나의 거울이다

당신의 웃음에 따라 웃고, 울음에 따라 운다

삶은 하나의 거울이다

당신의 웃음에 따라 웃고, 울음에 따라 운다

너를 주저앉게 하는 것들이

너의 날개가 되어주기를

너를 주저앉게 하는 것들이

너의 날개가 되어주기를

오늘 네가 열고 닫는 모든 문이, 모든 길이

행복으로 갈 수 있는 통로였음 해

오늘 네가 열고 닫는 모든 문이, 모든 길이

행복으로 갈 수 있는 통로였음 해

머리 좋은 자는

마음 깊은 자를 이길 수 없다

머리 좋은 자는

마음 깊은 자를 이길 수 없다

사랑 받고 싶다면 사랑하라

그리고 사랑스럽게 행동하라

사랑 받고 싶다면 사랑하라

그리고 사랑스럽게 행동하라

좋아하는 일을 하는 것은 자유요

하는 일을 좋아하는 것은 행복이다

좋아하는 일을 하는 것은 자유요

하는 일을 좋아하는 것은 행복이다

젊음은 알지 못한 것을 탄식하고

나이는 하지 못한 것을 탄식한다

어린아이에게서 배워라

그들에게는 꿈이 있다

이 세상에 열정 없이 이루어진

위대한 것은 아무것도 없다

이 세상에 열정 없이 이루어진

위대한 것은 아무것도 없다

당신의 얼굴이 햇빛을 향하도록 하라

그러면 그림자를 볼 수 없을 테니까

당신의 얼굴이 햇빛을 향하도록 하라

그러면 그림자를 볼 수 없을 테니까

사람은 누구나 빛이 난다

상상할 수 없는 노력을 하여라

사람은 누구나 빛이 난다

상상할 수 없는 노력을 하여라

알버트 아인슈타인

성공한 사람이 되려고 노력하기보다

가치 있는 사람이 되려고 노력하라

성공한 사람이 되려고 노력하기보다

가치 있는 사람이 되려고 노력하라

미꽃톡

좋은 문장을 내 손으로 써보세요

좋은 글은 마음에 위로를 줍니다. 좋은 글을 직접 써보면 그 위로는 마음에 더 깊이 새겨집니다.

세상에는 정말 아름다운 글이 넘쳐납니다. 이 책에 담긴 명언과 예쁜 글귀들 말고도 유명한 시와 명언, 아름다운 노랫말, 영화나 드라마 속 명대사를 찾아보고 자유롭게 필사하면서 글씨 연습을 해보세요.

이번 시간이 글씨 교정만이 아니라 여러분의 지친 마음도 보듬어드렸던 시간이었길 바라봅니다.

모두 너무 고생 많았습니다.

3장.

미꽃체 고급 마스터 클래스
: 장문 쓰기

1. 연습 노트 – 시 한 편 쓰기

이제 완성만 하면 '나'만의 작품이 탄생하는 장문 글쓰기 시간입니다. 장문이라고 해서 너무 부담을 느낄 필요는 없어요. 천천히 따라 쓰다 보면 어느새 유명한 시 한 편이 완성되는 마법을 경험할 거예요. 처음에는 모눈에 쓰고, 나중에는 줄 노트나 무지 노트 쓰기도 도전해보세요.

미꽃체는 어떤 노트 어떤 종이에 써도 작품이 될 수 있어요.
우리의 마음을 보듬어주는 멋진 시를 통해 힐링을 얻고 우리의 두 눈을 황홀하게 만들어주는 미꽃체를 통해 '무한 성취감'을 얻는 시간이 되길 바랄게요!

장문 연습은 집중력과의 싸움이에요.
중간중간 스트레칭도 꼭 해주고 너무 빠르게 쓰려고 하지 말고!
최대한 천천히 따라 쓰면서 좋은 글귀를 마음에 담아보세요!!

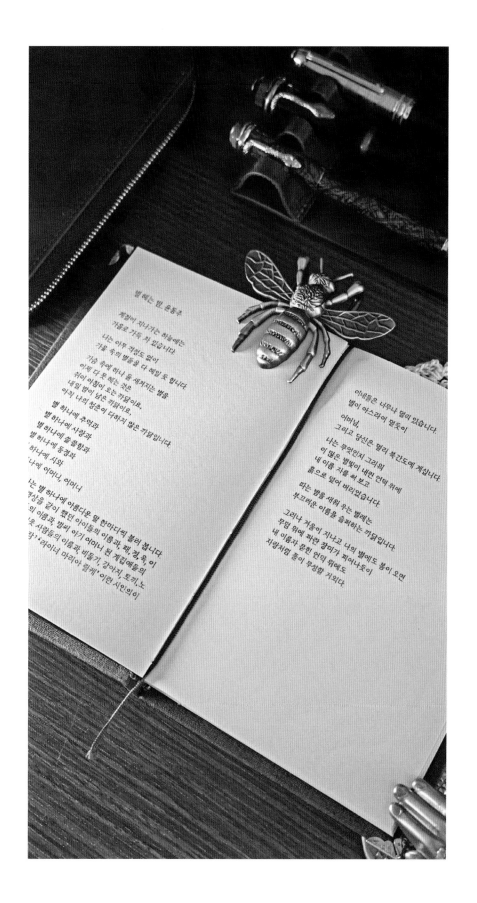

① 윤동주의 <서시> 쓰기

죽는 날까지 하늘을 우러러

한 점 부끄럼이 없기를,

잎새에 이는 바람에도

나는 괴로워했다

별을 노래하는 마음으로

모든 죽어가는 것을 사랑해야지

그리고 나한테 주어진 길을

걸어가야겠다

오늘 밤에도 별이 바람에 스치운다

윤동주, 서시

죽는 날까지 하늘을 우러러

한 점 부끄럼이 없기를,

잎새에 이는 바람에도

나는 괴로워했다

별을 노래하는 마음으로

모든 죽어가는 것을 사랑해야지

그리고 나한테 주어진 길을

걸어가야겠다

오늘 밤에도 별이 바람에 스치운다

윤동주, 서시

죽는 날까지 하늘을 우러러

한 점 부끄럼이 없기를,

잎새에 이는 바람에도

나는 괴로워했다

별을 노래하는 마음으로

모든 죽어가는 것을 사랑해야지

그리고 나한테 주어진 길을

걸어가야겠다

오늘 밤에도 별이 바람에 스치운다

윤동주, 서시

필사하기

② 이경선의 <미소> 쓰기

봄날의 따스함을 닮았다

겨울의 눈송이를 닮았다

오늘의 밤, 달빛을 닮았다

그대의 미소는 그렇다

아름답다 할 모든 것이 담겼다

어느새 나, 그대 미소를 담았다

이경선, 미소

따라 쓰기

봄날의 따스함을 닮았다

겨울의 눈송이를 닮았다

오늘의 밤, 달빛을 닮았다

그대의 미소는 그렇다

아름답다 할 모든 것이 담겼다

어느새 나, 그대 미소를 담았다

이경선, 미소

봄날의 따스함을 닮았다

겨울의 눈송이를 닮았다

오늘의 밤, 달빛을 닮았다

그대의 미소는 그렇다

아름답다 할 모든 것이 담겼다

어느새 나, 그대 미소를 담았다

이경선, 미소

필사하기

③ 이경선의 <홍매화> 쓰기

붉은 꽃 피운

겨우내 뭉근하였을

연정

가지마다 잔설도

봄바람에 흩어지고

저 마음만 붉게

요동치고 있어라!

이경선, 홍매화

따라 쓰기

붉은 꽃 피운

겨우내 뭉근하였을

연정

가지마다 잔설도

봄바람에 흩어지고

저 마음만 붉게

요동치고 있어라!

이경선, 홍매화

붉은 꽃 피운

겨우내 뭉근하였을

연정

가지마다 잔설도

봄바람에 흩어지고

저 마음만 붉게

요동치고 있어라!

이경선, 홍매화

필사하기

꽃은 저마다 피는 계절이 다르다

개나리는 개나리대로 동백은 동백대로

자기가 피어야 하는 계절이 따로 있다

꽃들도 저렇게 만개의 시기를 잘 알고 있는데

왜 그대들은 하나같이 초봄에 피어나지 못해 안달인가

그대 언젠가는 꽃을 피울 것이다

다소 늦더라도 그대의 계절이 오면 여느 꽃 못지 않은

화려한 기개를 뽐내게 될 것이다

그러므로 고개를 들라

그대의 계절을 준비하라

김난도, 아프니까 청춘이다

따라 쓰기

꽃은 저마다 피는 계절이 다르다

개나리는 개나리대로 동백은 동백대로

자기가 피어야 하는 계절이 따로 있다

꽃들도 저렇게 만개의 시기를 잘 알고 있는데

왜 그대들은 하나같이 초봄에 피어나지 못해 안달인가

그대 언젠가는 꽃을 피울 것이다

다소 늦더라도 그대의 계절이 오면 어느 꽃 못지 않은

화려한 기개를 뽐내게 될 것이다

그러므로 고개를 들라

그대의 계절을 준비하라

괜찮아, 아프니까 청춘이다

꽃은 저마다 피는 계절이 다르다

개나리는 개나리대로 동백은 동백대로

자기가 피어야 하는 계절이 따로 있다

꽃들도 저렇게 만개의 시기를 잘 알고 있는데

왜 그대들은 하나같이 초봄에 피어나지 못해 안달인가

그대 언젠가는 꽃을 피울 것이다

다소 늦더라도 그대의 계절이 오면 여느 꽃 못지 않은

화려한 기개를 뽐내게 될 것이다

그러므로 고개를 들라

그대의 계절을 준비하라

김난도, 아프니까 청춘이다

필사하기

책을 읽다 말고
그대로 덮어 놓은
책을 다시 본다.

한 편의 시가 내 손글씨 작품이 됩니다

장문을 쓰고 나면 엄청 뿌듯하고 뭔가 해낸 기분… 저만 느끼는 건가요? 짧은 글귀보다 강렬함은 덜하지만 장문도 나름의 매력이 있어요. 특히 하나의 작품을 완성했다는 성취감이 가장 큰 매력이지요.

그런데 장문을 쓸 때는 끝으로 갈수록 처음과 다르게 집중력이 떨어져서 글씨의 획이 흔들리고 글씨 크기가 달라질 수도 있어요.

특히 글자 수가 많을수록 글자의 단점도 유독 도드라지게 보인답니다. 그래서 장문은 한 번에 빠르게 완성하기보다 파트별로 구간을 나누고, 손에 무리가 가지 않는 범위 안에서 글씨를 쓰는 방법을 추천해드려요.

시 한 편이 여러분의 작품이 되었나요?
그럼 이제 스트레칭 한번 하고 다음 수업으로 넘어갈게요.

4장.

미꽃체 응용 마스터 클래스

1. 연습 노트-세로쓰기

가로쓰기와 다른 매력의 세로쓰기. 이미 가로쓰기 연습을 통해 미꽃체의 기본 틀을
익힌 상태라면 세로쓰기는 더욱 쉽게 연습할 수 있어요. 연습을 시작하기에 앞서,
세로쓰기의 두 가지 팁을 알려드릴게요.

평소에는 자주 쓰지 않지만, 특별한 날 특별한 분들게 선물하기 좋은 미꽃체 세
로쓰기! 가로쓰기와는 또 다른 매력이 있답니다.

세로쓰기는 가로쓰기가 충분히 연습이 된 상태라면 그리 어렵지 않아요.
세로 모음의 위치를 일정하게 맞춰주고 가로 모음 시작 부분과 끝 부분의 위치
를 신경써주면 보기 좋은 세로쓰기 완성입니다. ^^

세로쓰기는 너무 얇은 펜보다는 굵은 펜으로 쓰는 걸 추천드려요. ^^ (스텁 닙
도 좋아요!) 미꽃체는 무난한 검정색 잉크로 써도 예쁘지만 멋내기용 서체다보
니 화려한 색상의 잉크로 써주는 것도 색다른 즐거움을 느낄 수 있을 거예요.

도종환 〈흔들리며 피는 꽃〉 중에서

흔 들 리 지

않 고

피 는

꽃 이

어 디

있 으 라

흔 들 리 지

않 고

피 는

꽃 이

어 디

있 으 라

고통은 한순간이고 포기는 영원히 지속된다

다정한 말에는 꽃이 핀다

사랑의 유통 기한을 만년으로 하고 싶다

내 의 지 가 곧 나 의 힘 이 될 것 이 다

무관심보다 더 무서운 병은 없다

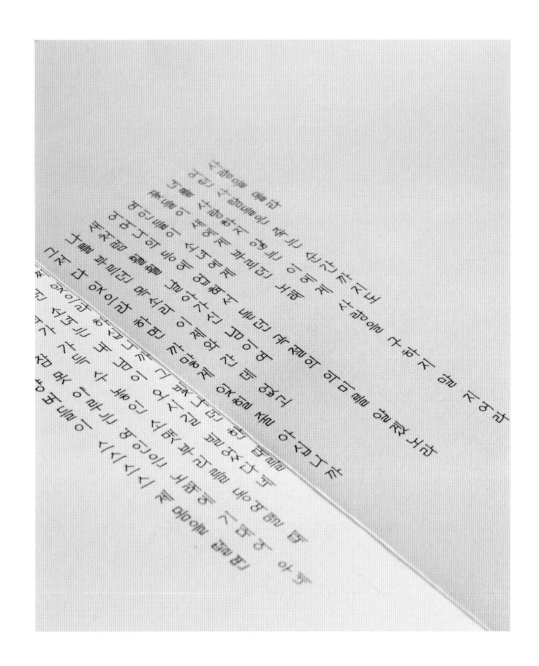

2. 연습 노트-알파벳 쓰기

미꽃체로 영어와 숫자 쓰기도 어렵지 않아요. 기본적으로 선을 바르게 그릴 수만 있다면, 영어와 숫자는 정말 쉽게 쓸 수 있답니다.

알파벳 대문자, 소문자 따라 쓰기부터 숫자 쓰기와 짧은 영어 명언 문장 쓰기까지, 미꽃체와 함께 가벼운 마음으로 즐겁게 써보세요.

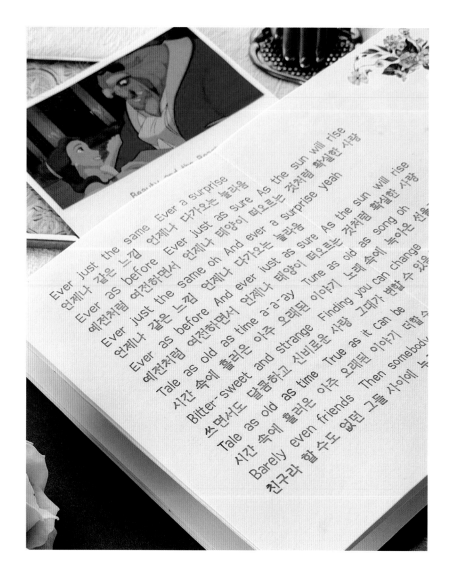

① 대문자 쓰기

A	B	C	D	E	F	G	H	I	J
A	B	C	D	E	F	G	H	I	J

K	L	M	N	O	P	Q	R	S	T
K	L	M	N	O	P	Q	R	S	T

U V W X Y Z

A B C D E F G H I J

4장. 미꽃체 응용 마스터 클래스

K L M N O P Q R S T

K L M N O P Q R S T

U V W X Y Z

U V W X Y Z

② 소문자 쓰기

a	b	c	d	e	f	g	h	l	j
a	b	c	d	e	f	g	h	l	j

k	l	m	n	o	p	q	r	s	t
k	l	m	n	o	p	q	r	s	t

u v w x y z

u v w x y z

a b c d e f g h l j

a b c d e f g h

k l m n o p q r s t

k l m n o p q r s t

u v w x y z

u v w x y z

③ 숫자 쓰기

1	2	3	4	5	6	7	8	9	0
1	2	3	4	5	6	7	8	9	0

1	2	3	4	5	6	7	8	9	0
1	2	3	4	5	6	7	8	9	0

Do not lean against a falling wall

쓰러져 가는 담에 기대지 마라

Do not lean against a falling wall

쓰러져 가는 담에 기대지 마라

Without justice, courage is weak

정의 없는 용기는 나약하다

Without justice, courage is weak

정의 없는 용기는 나약하다

Misfortunes tell us what fortune is

불행을 통해 행복이 무엇인지 안다

Misfortunes tell us what fortune is

불행을 통해 행복이 무엇인지 안다

Muddy water, let stand becomes clear

흙탕물은 가만히 두면 맑아진다

Muddy water, let stand becomes clear

흙탕물은 가만히 두면 맑아진다

Better a diamond with a flaw than a pebble without

흠집 없는 조약돌보다는 흠집 있는 다이아몬드가 낫다 -공자

Better a diamond with a flaw than a pebble without

흠집 없는 조약돌보다는 흠집 있는 다이아몬드가 낫다 -공자

Love is, above all else, the gift of oneself

사랑은 무엇보다도 자신을 위한 선물이다

Love is, above all else, the gift of oneself

사랑은 무엇보다도 자신을 위한 선물이다

Action is the foundational key to all success

행동은 모든 성공의 기본 열쇠이다 - 피카소

Action is the foundational key to all success

행동은 모든 성공의 기본 열쇠이다 - 피카소

Hakuna Matata!

하쿠나 마타타! 걱정마 잘될 거야!

Hakuna Matata!

하쿠나 마타타! 걱정마 잘될 거야!

에필로그

처음 손글씨를 쓰기 시작했던 계기는 오로지 나만의 시간을 갖고 싶다는 마음 때문이었어요. 결혼과 동시에 임신, 출산, 육아로 지친 마음을 글씨를 쓰며 참 많이도 위로받았네요. 그러다 문득 이런 생각이 들었어요.
'아, 지금의 나처럼 다른 사람들도 지치고 힘들 텐데 이 귀한 경험을 다른 이들과 공유하고 싶다.'

그 작은 마음의 불씨가 커지고 커져서 지금 이렇게 '미꽃'이라는 필명을 얻고, 손글씨 작가로 많은 사람과 교류하며 온라인에서 미꽃체 강의를 열고, 이렇게 제 손글씨 책을 만드는 행운을 잡았네요.

아름다운 글귀를 눈으로 읽는 것만으로도 마음의 위로와 힐링이 됩니다. 아름다운 글씨를 눈으로 보는 것만으로도 힐링이고요.

이 힐링 가득한 두 가지를 내가 직접 글귀를 찾고 글씨를 쓴다면, 우리 삶의 만족도는 크게 높아질 거예요. 이미 제가 몸소 경험했고 많은 분들이 경험하고 있으니 믿을 만하시죠?

미꽃체 클래스를 수강하는 분들께서 이런 말씀을 많이 해주세요.
"글씨 쓰는 게 이렇게 힐링이 될 줄 몰랐어요."
"아이들 잠든 새벽, 잔잔한 음악과 함께 아름다운 글귀를 쓰다 보면 하루의 피곤이 사라져요."

"잊고 있었던 손글씨의 매력에서 헤어 나오지 못하겠어요."
"한글을 처음 배우는 아이에게 예쁜 글씨를 써줄 수 있어서 뿌듯해요."

모든 것이 디지털 기술로 점점 더 바뀌고 있는 요즘, 그래서 아날로그적인 손글씨가 그립고, 신기하고, 아름답게 보이는 것 같아요.

아름다운 손글씨는, 어떤 이에게는 추억을 떠올리고 어떤 이에게는 새로운 도전이 됩니다.

이 책을 통해 더 많은 분이 손글씨의 매력을 경험하고, 한글이 얼마나 아름다운지 느낄 수 있길 소망합니다.

저는 인스타와 유튜브 활동도 꾸준히 하고 있으니 혹시 글씨를 쓰다가 어렵거나 힘든 부분 있으면 댓글이나 DM을 남겨주세요.

끝까지 포기하지 않고 함께해주어서 정말 감사드리고 너무너무 고생 많았다고 말씀드리고 싶습니다! 고생하셨습니다!!

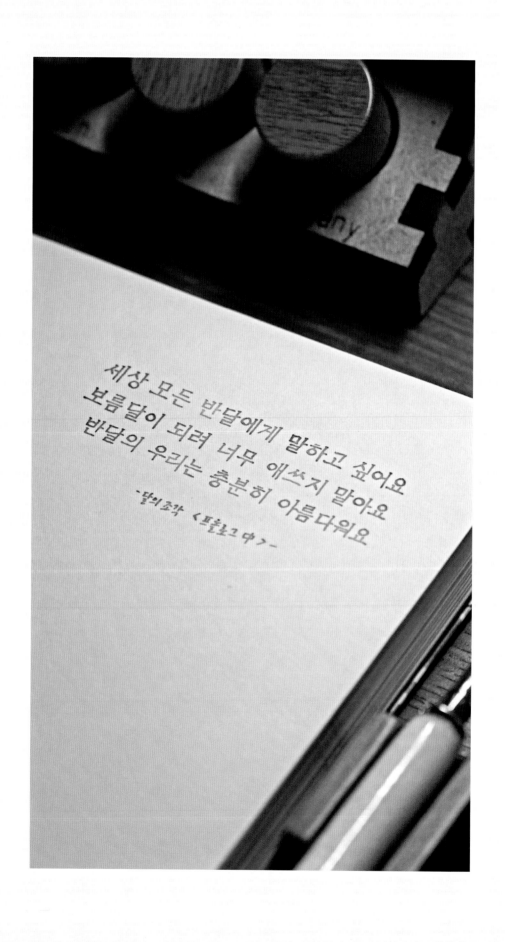

세상 모든 반달에게 말하고 싶어요
보름달이 되려 너무 애쓰지 말아요
반달의 우리는 충분히 아름다워요

-달의 조각 〈플홀그대〉-

도마 안중근

한말의 독립운동가로 삼흥학교를 세우는 등 인재양성에
힘썼으며, 만주 하얼빈에서 침략의 원흉 이토 히로부미를
사살하고 순국하였다 사후 건국훈장 대한민국장이 추서
되었다 1909년 동지 11명과 죽음으로써 구국전쟁을 벌일
것을 손가락을 끊어 맹세하고 동의단지회를 제루상고
그해 10월 정략의 원흉 이토 히로부미가 러시아 재무상 코
코프체프와 회담하기로 결심하였다 동지 우덕순과 함께
거사하기로 뜻을 같이 하고 동지 조도선과 통역 유동하와
함께 이강의 후원을 받아 행동에 나섰다 1909년 10월 26
일 일본인으로 가장, 하얼빈 역에 잠입하여 역 플랫폼에서
러시아군에 군례를 받는 이토를 사살하고, 하얼빈 총영사
가와카미 도시히코, 궁내대신 비서관 모리 타이지로, 만철
이사 다나카 세이토로 등에게 중상을 입히고 현장에서 러시
아 경찰에게 체포되었다

이토 히로부미 죄목 15개

1 대한의 국모 명성황후를 시해한 죄
2 대한의 황제를 폭력으로 폐위시킨 죄
3 을사늑약과 정미늑약을 강제로 체결하게 한 죄
4 무고한 대한의 사람들을 대량 학살한 죄
5 조선의 토지와 광산과 산림을 사용케 한 죄
6 일본은행권 화폐를 강제로 사용케 한 죄
7 보호를 핑계로 대한의 군대를 강제 무장 해제시...
8 교과서를 빼앗고 불태우고 교육을 유학금지...
9 한국인들의 외교권을 침해하고 언론을 장...
10 신문사를 강제로 ...대한...
11 대한의 사법권을 동의 없이 강제로 대한...
12 정권을 폭력으로 찬탈하고 보호를...
13 대한제국이 일본인의 거짓말을
 세계에 뻔뻔스러운...
14 현재 대한이 태평 무사...
 밖으로는 세계 사람들을...
15 동양의 평화를 침해...

...한 교실의 여름과 절정의 여름,
...문향이 넘실거리는 첫사랑의 맛이 나
햇살을 받아 연한 갈색으로 빛나던 네 머리카락,
돌아올 수는 없어도 펼치면 어제처럼 생생한,
...은 머릿속에서 돌아가는 단편 필름들.
말미암아 절정의 청춘,
...성에서도 사랑하는 여전히 사랑...
밤이면 얇은 여름이불을 뒤집...
하다가도 ...
노...

네가 살아온 나날을 누가
어둠뿐이었다고 말하는가
몸통 군데군데 썩어
흉한 상처 거멓게 드러나고
팔다리 여기저기 잘리고 문드러져
온몸이 일그러지고 뒤틀렸...
터진 네 살갗 둘치고
바람과 노을을 둥...
어깨와 등과...
지쳐한...
밤...

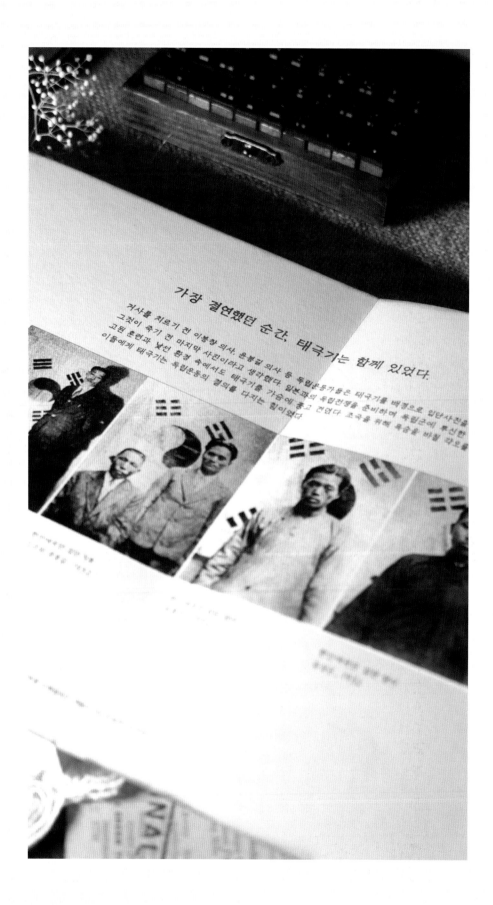

가장 결연했던 순간, 태극기는 함께 있었다.

거사를 치르기 전 이봉창 의사, 윤봉길 의사 등 독립운동가들은 태극기를 배경으로 입단사진을
그것이 죽기 전 마지막 사진이라고 생각했다. 일본과의 독립전쟁을 준비하며 독립군에 투신한
고된 훈련과 낯선 환경 속에서도 태극기를 가슴에 품고 견뎠다 조국을 위해 목숨을 바칠 각오를
이들에게 태극기는 독립운동의 결의를 다지는 힘이었다.

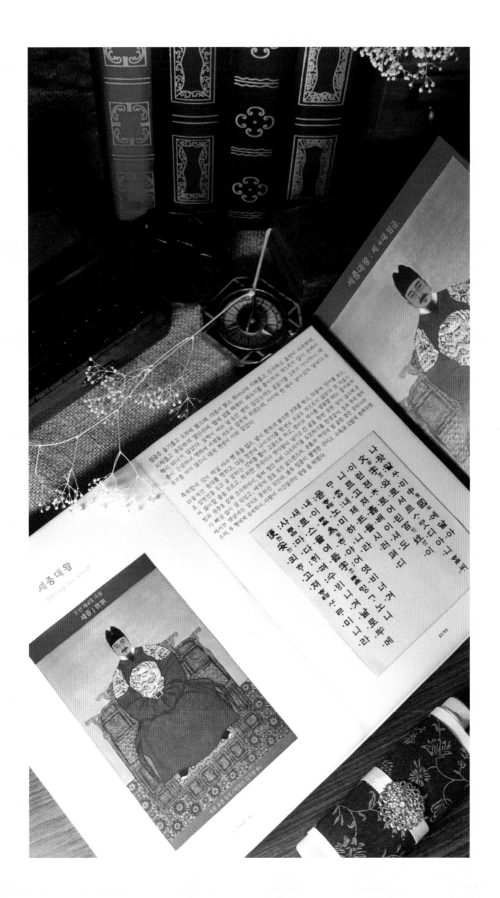

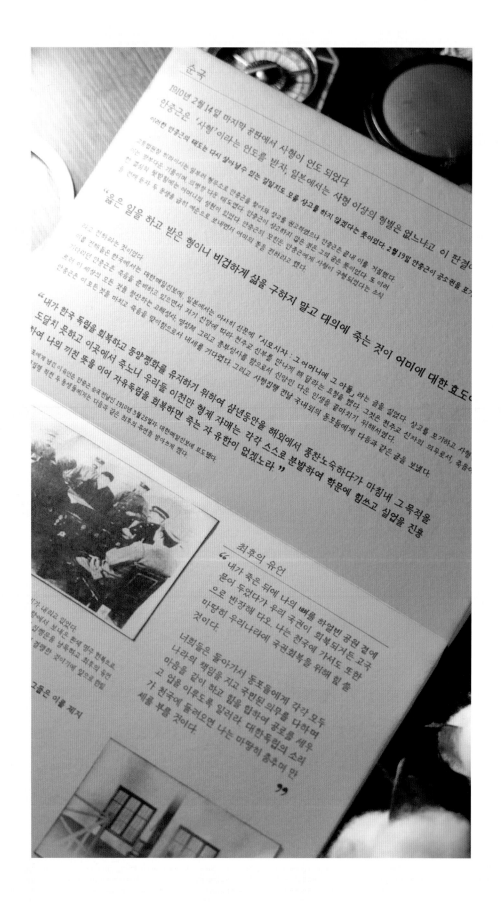

순국

1910년 2월 14일 마지막 공판에서 사형이 언도 되었다.

안중근은 '사형'이라는 언도를 받자, 일본에서는 사형 이상의 형벌은 없느냐고 이 판결이

이러한 안중근의 태도는 다시 살려낼수 있는 길일지도 모음 상고를 하지 않겠다는 뜻이었다. 2월 19일 안중근이 공소권을 포기

고등법원 히라이시는 일부러 형무소로 안중근을 찾아와 상고를 권고하였으나 안중근은 끝내 이를 거절했다. 또 이러

이는 뒷날 다른 기둥이며, 의병장 다운 태도였다. 안중근이 상고하지 않은 것은 그의 굳은 뜻이었다. 또 이러

이 굳센지 뒷받침에는 어머니의 정한이 있었던 안중근에게 보내면서 어머니의 뜻을 전하라고 한다.

'옳은 일을 하고 받은 형이니 비겁하게 삶을 구하지 말고 대의에 죽는 것이 어미에 대한 효도이

라고 진하려는 것이었다.

이을 전해들은 한국에서는 대한매일신보에, 일본에서는 아사히 신문에 「시모시자: 그 어머니에 그 아들」 라는 글을 실었다. 상고를 포기하고 사형

기다리던 안중근은 죽음을 준비하고 있으면서 자기 신앙에 따라 천주교 신부를 만나게 해 달라는 요청을 했다. 그것은 천주교, 신자의 의무로서, 죽음에

무러 이 세상의 모든 것을 마치고 죽음을 맞이함으로서 내세를 기다렸다. 그리고 사형집행 전날 국내외의 동포들에게 다음과 같은 글을 보냈다.

안중근은 이로튼 것을 마지막 안중근 순국 전날인 1910년 3월 25일자 대한매일신보에 보도됐다.

"내가 한국 독립을 회복하고 동양평화를 유지하기 위하여 삼년동안을 해외에서 풍찬노숙하다가 마침내 그 목적을

도달치 못하고 이곳에서 죽노니 우리들 이천만 형제 자매는 각각 스스로 분발하여 학문에 힘쓰고 실업을 진흥

하여 나의 끼친 뜻을 이어 자유독립을 회복하면 죽는 자 유한이 없겠노라 "

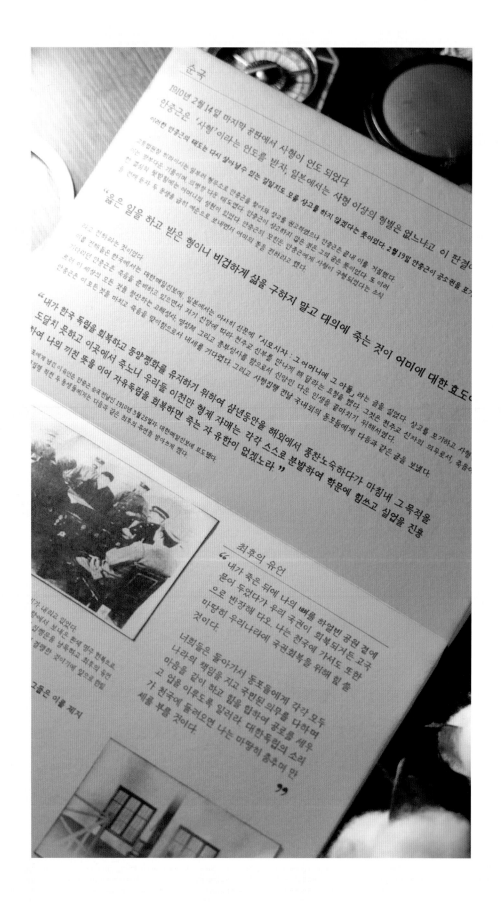

최후의 유언

" 내가 죽은 뒤에 나의 **뼈**를 하얼빈 공원 곁에 묻어 두었다가 우리 국권이 회복되거든 고국으로 반장해 다오. 나는 천국에 가서도 또한 마땅히 우리나라에 국권회복을 위해 힘쓸 것이다.

너희들은 돌아가서 동포들에게 각각 모두 나라의 책임을 지고 국민된 의무를 다하며 마음을 같이 하고 힘을 합하여 공로를 세우고 업을 이루도록 일러라. 대한독립의 소리 가 천국에 들려오면 나는 마땅히 춤추며 만세를 부를 것이다. "

NEW 미꽃체 손글씨 노트

초판 1쇄 발행 2021년 6월 7일
초판 29쇄 발행 2023년 2월 20일
개정증보판 1쇄 발행 2023년 6월 28일
개정증보판 77쇄 발행 2024년 9월 11일

지은이 미꽃 최현미
펴낸곳 ㈜에스제이더블유인터내셔널
펴낸이 양홍걸 이시원

블로그·인스타·페이스북 siwonbooks
주소 서울시 영등포구 영신로 166 시원스쿨
구입 문의 02)2014-8151
고객센터 02)6409-0878

ISBN 979-11-6150-720-0 13640

이 책은 저작권법에 따라 보호받는 저작물이므로 무단복제와
무단전재를 금합니다.
이 책 내용의 전부 또는 일부를 이용하려면 반드시
저작권자와 ㈜에스제이더블유인터내셔널의 서면 동의를 받
아야 합니다.

시원북스는 ㈜에스제이더블유인터내셔널의 단행본 브랜드
입니다.

독자 여러분의 투고를 기다립니다.
책에 관한 아이디어나 투고를 보내주세요.
siwonbooks@siwonschool.com